아산의
손글씨로 읽는
좋은생각

감사의 마음을 전할 수 있는

오늘 하루가 참 행복합니다

님께

Contents

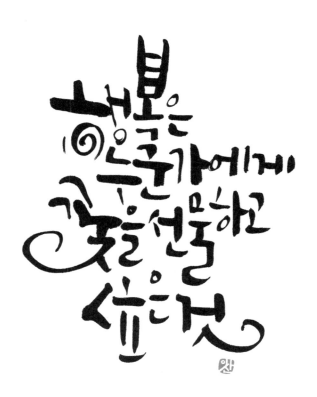

행복은 누군가에게 꽃을 선물하고 싶은 것

행복은 누군가에게 꽃을 선물하고 싶은 것

봄비가
내려요
사철창가에
넝쿨시런나
자박자박
가까이

봄비가 내려요 사월 창가에
님 오시려나 자박자박 가까이

초록 감 섰던
그 길로 먼 길
떠났네
소반엔 차 한잔
아직 따스한데.

초록 깊었던 그 길로 먼 길 떠났네
소반에 차 한 잔 아직 따스한데.

어린이는
어른에게
참좋은
선생이다—

어린이는 어른에게 참 좋은 선생이다

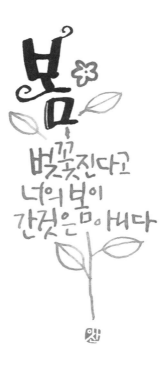

봄

벚꽃 진다고
너의 봄이
간 것은 아니다

봄 벚꽃 진다고 너의 봄이 간 것은 아니다

성큼히
올라왔네
봄꽃.
겨우내 숨겼던 맘
앞이없어
숨을수도 없구나
에잇, 흔드러지게
피고나 보자

16

성급히 올라왔네 봄꽃
겨우내 숨겼던 맘. 잎이 없어 숨을 수도 없구나
에잇, 흐드러지게 피고나 보자

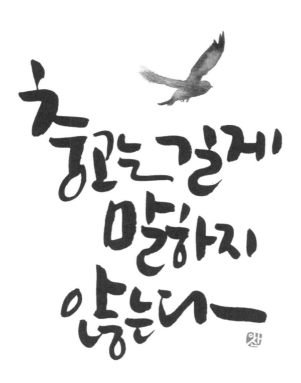

충고는 길게 말하지 않는다

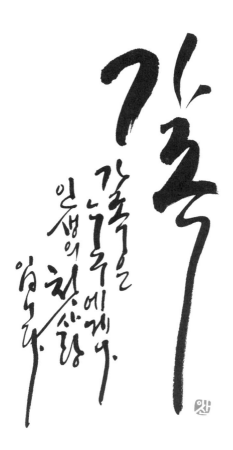

갈꽃

갈꽃누리에게

인생의 첫사랑

엮음다

가족은 누구에게나 인생의 첫사랑입니다

바람이 불어오는 곳
그곳으로 가려하네
오래전
떠났던 그곳엔
누가 있을까
바람에
실려오는 이노래는
기다림이
묻어있구나

바람이 불어오는 곳 그곳으로 가려하네
오래전 떠났던 그곳엔 누가 있을까
바람에 실려오는 이 노래는 기다림이 묻어 있구나

바람 없는
곳에서는
꽃도 피지
않는다

바람 없는 곳에서는 꽃도 피지 않는다

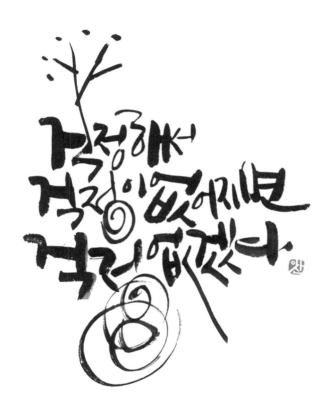

걱정해서 걱정이 없어지면 걱정이 없겠네.

걱정해서
걱정이 없어지면
걱정없겠다

경은 걷는자의 것이다

길
은
걷
는
자
의
것
이
다

오래기다린친구나
익을대로 익은 마음
그대로 두려고해
오늘, 여기가 끝이야

오래 기다렸구나 익을대로 익은 마음
그대로 두려고 해 오늘, 여기가 끝이야

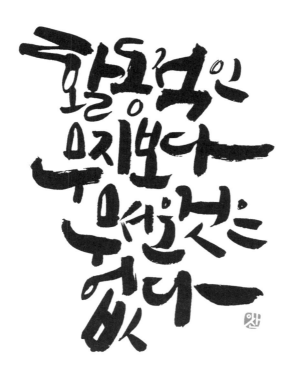

활공력인
무지보다
무언것는
없다

활동적인 무지보다 무서운 것은 없다

삶은
기차여행
그대 어디서
탔을까, 함께
먼길 같이가요
내리는곳 묻지 않을게요

삶은 기차여행
그대 어디서 탔을까,
함께 먼 길 같이가요
내리는 곳 묻지 않을게요

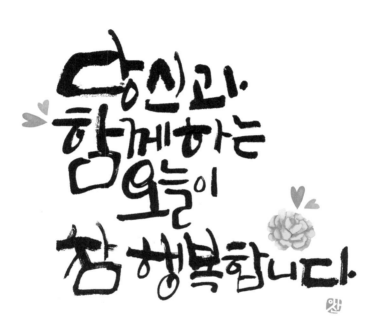

당신과.
함께하는
오늘이
참 행복합니다.

당신과 함께하는 오늘이
참 행복합니다

숲을 보라 한다. 그러나
숲은 나무로 이루어졌다는것을 알라

숲을 보라 한다 그러나
숲은 나무로 이루어졌다는 것을 알라

하나
둘 셋 넷
어디론가
떠나는구나
여름밤에
별을 세며
밤새 떠난
별들과
친구들과
사랑을
추억하네, 왠

하나 둘 셋 넷
어디론가 떠나는구나
여름밤에 별을 세며
밤새 떠난 별들과 친구들과
사랑을 추억하네

나도 눈을
모르는 사람과는
나눌 위로가
없다.

외로움을 모르는 사람과는 나눌 위로가 없다

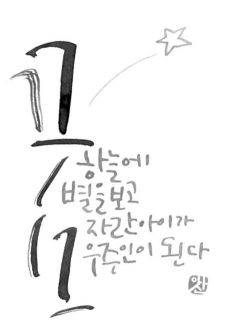

꿈
하늘에
별을 보고
작은 아이가
우주인이 된다

꿈

하늘에 별을 보고 자란 아이가 우주인이 된다

해마다
사월이면은
산과 들 어디라도
꽃으로 피어나

바람과
사랑을 나누고
새들과 노래하리라

세월호 추도시

해마다 사월이면
산과 들 어디라도 꽃으로 피어나
바람과 사랑을 나누고
새들과 노래하거라

캘리그라피 이 산

이산글씨학교 대표이자 한국캘리그라피디자인센터 이사이다.
엔제리너스 MD상품, 참이슬 브랜드 외 다수의 기업과 작업했다.
최근 MBC 마이 리틀 텔레비전, 문화사색 출연 등
캘리그라피의 저변을 넓히는 일에도 활발히 활동하고 있다.

이산의
소중하게 하는
좋은생각

발행일 2016년 12월 15일 초판 1쇄 발행
발행인 박재우
발행처 한국표준협회미디어
출판등록 2004년 12월 23일(제2009-26호.)
주소 서울 금천구 가산디지털1로 145
　　　에이스하이엔드타워3차 11층
전화 (02)2624-0383
팩스 (02)2624-0369
이메일 book@ksamedia.co.kr

ISBN 979-11-6010-004-4 03600

정가 3,800원